武器线描手绘教程

战舰篇

张德强 编著

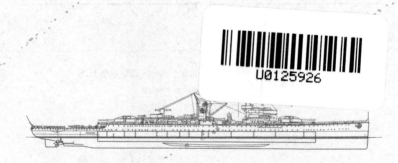

人民邮电出版社

北京

图书在版编目（ＣＩＰ）数据

武器线描手绘教程. 战舰篇 / 张德强编著. -- 北京：
人民邮电出版社，2023.9
ISBN 978-7-115-62268-6

Ⅰ．①武… Ⅱ．①张… Ⅲ．①战舰－绘画技法－教材
Ⅳ．①J211.21

中国国家版本馆CIP数据核字(2023)第137736号

内 容 提 要

　　你是否十分想将自己喜欢的事物绘制出来，但无从下手？你是否想提升自己的绘画技能，但不知从何学起？线描技巧非常适合零基础者入门，能让你轻松上手并不断提高自己的绘画水平。通过学习线描绘画技巧，你可以更好地描绘你的心爱之物，还能通过学习新技能来丰富自己的兴趣爱好和生活。

　　本书是战舰线描零基础入门教程，书中内容共5章。第1章介绍线描基础知识；第2章介绍战舰及战舰线描基础技法；第3～5章是案例绘制详解，包括中型战舰、大型战舰和巨型战舰3类案例，案例编排由易到难，绘制步骤细致详尽，非常适合零基础者入门。读者通过学习本书的内容，可以尽享线描绘画的乐趣。

　　本书适合绘画零基础者使用，特别是小"军迷"群体。

◆ 编　　著　张德强
　　责任编辑　陈　晨
　　责任印制　周昇亮
◆ 人民邮电出版社出版发行　　北京市丰台区成寿寺路 11 号
　　邮编　100164　　电子邮件　315@ptpress.com.cn
　　网址　https://www.ptpress.com.cn
　　天津千鹤文化传播有限公司印刷
◆ 开本：700×1000　1/16
　　印张：6　　　　　　　　　　2023 年 9 月第 1 版
　　字数：124 千字　　　　　　 2023 年 9 月天津第 1 次印刷

定价：29.90 元

读者服务热线：(010)81055296　印装质量热线：(010)81055316
反盗版热线：(010)81055315
广告经营许可证：京东市监广登字 20170147 号

CONTENTS

目录

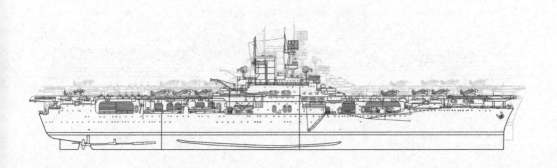

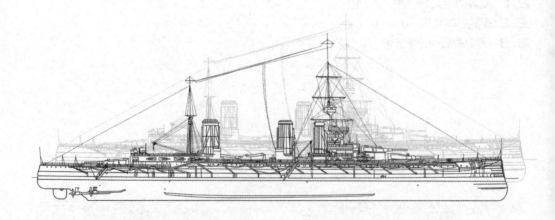

CHAPTER 1

第1章

线描基础知识

1.1 线描的特点

　　线描就是用线条来画画，是绘画的基础形式。线描的工具灵活多样，选用不同的工具会产生不同的艺术效果。在线描中，我们可以通过线条的粗细、疏密、曲直等变化来表现画面的明暗关系。

舰身内部结构线条较细　　　　　围栏处应用短线　　　　窗户处应用细曲线

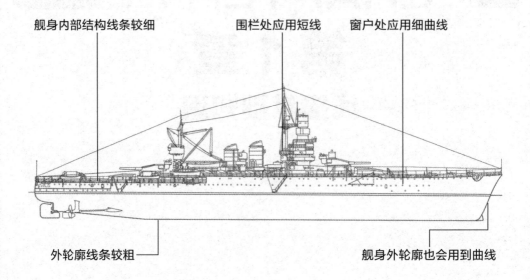

外轮廓线条较粗　　　　　　　　　　　　　　　　　　　　舰身外轮廓也会用到曲线

密集的线条

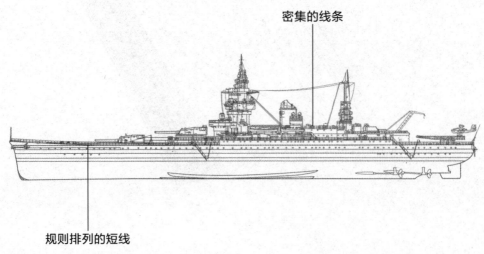

规则排列的短线

1.2 绘制工具

本书用到的画笔有两种：一种是起稿用笔，一般为铅笔；另一种是定稿用笔，一般为签字笔、圆珠笔或钢笔等。

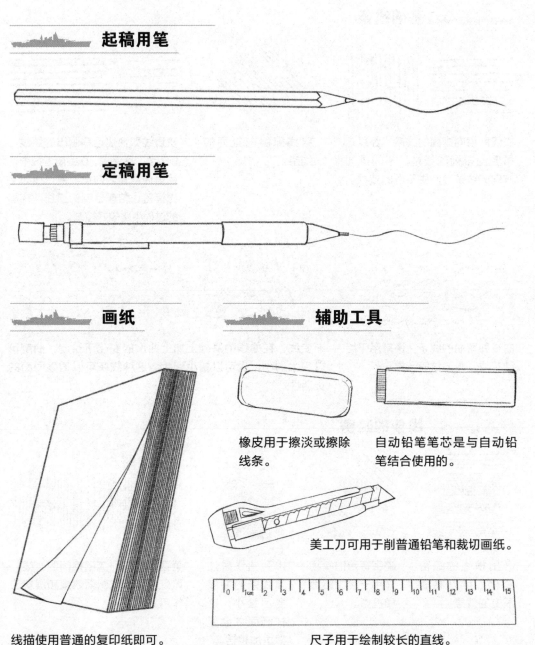

起稿用笔

定稿用笔

画纸

辅助工具

橡皮用于擦淡或擦除线条。

自动铅笔笔芯是与自动铅笔结合使用的。

美工刀可用于削普通铅笔和裁切画纸。

线描使用普通的复印纸即可。

尺子用于绘制较长的直线。

1.3 认识线条

线条是画面的基础，对于线描绘画尤为重要。认识线条并了解它们的特性和排列方法可为后面的绘制打下良好的基础。

基础线条

横线即横向排列的线条，竖线则是竖向排列的线条。不同排列方向的线条会产生不同的效果。

斜线即斜向排列的线条。

快直线即快速运笔画出的直线，前端实，后端虚，在绘制过程中，运笔通常较为随意。慢直线即平稳运笔、匀速绘制的直线，在画的过程中比较好控制。

曲线即弯曲的线条，通常用于绘制花纹、水波纹等元素。

渐变线，在曲线的基础上加上曲度的变化所绘制，曲度可以由大到小，也可以由小到大。这种线条可以增强画面的灵活性。

线条的疏密

画出横线的疏密变化，可以展现渐变的效果。

疏密有致的斜线适用于绘制暗面和投影。

排列曲线时注意线条的曲度要尽量小，这样画面才会显得更加整洁。

垂直运笔排列疏密相间的直线，可以起到丰富画面效果和层次的作用。

CHAPTER 2

第 2 章

战舰及战舰线描基础技法

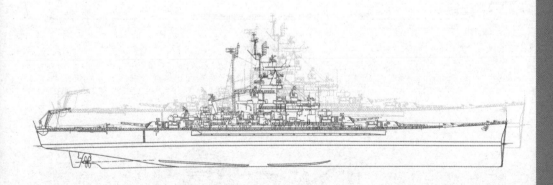

2.1 战舰的定义与分类

　　战舰，通常被称为军舰或海军舰艇，是指装备武器并能在海洋上执行作战任务的船只。根据功能和类型，战舰可分为航空母舰、战列舰、巡洋舰，以及其他类别。

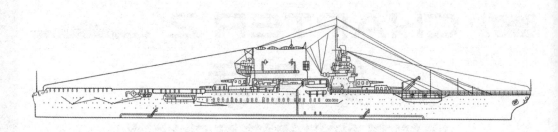

航空母舰

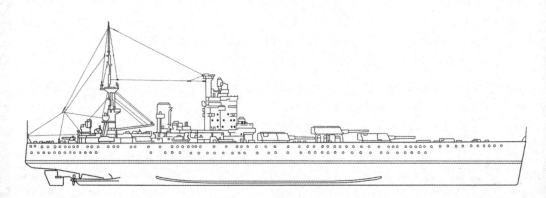

战列舰

巡洋舰

2.2　战舰基本结构

　　本书选取的战舰案例均主要以火炮攻击和用坚固的装甲作为防护；主要包括舰体、主锚、主炮、副炮、桅杆和指挥台等部分。后续案例绘制时可以此作为参考。

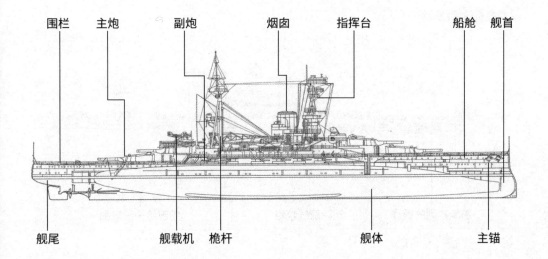

围栏　　主炮　　　副炮　　　　烟囱　　　指挥台　　　　　船舱　　舰首

舰尾　　　　　舰载机　桅杆　　　　　　　　舰体　　　　　　主锚

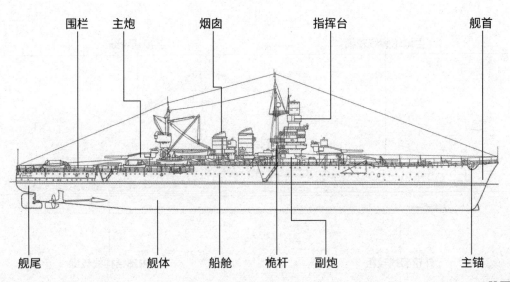

围栏　　主炮　　　烟囱　　　　指挥台　　　　　　舰首

舰尾　　　　舰体　　船舱　　桅杆　副炮　　　　　　主锚

2.3 战舰线描的线条运用

在绘制战舰时，要注意外轮廓线较粗，颜色较深；而内部结构线较细，颜色略浅。战舰的结构相对复杂，绘制时需要十分细致，这样才能确保线条清晰可辨。

舰载机轮廓线较细

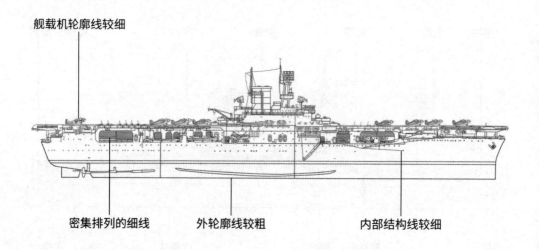

密集排列的细线　　　　　外轮廓线较粗　　　　　内部结构线较细

主炮轮廓线较细　　　　　　　　　　　　连接线较细

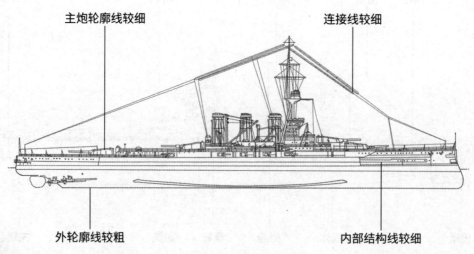

外轮廓线较粗　　　　　　　　　　　内部结构线较细

CHAPTER 3

第 3 章

中型战舰

3.1 埃姆登号轻型巡洋舰

埃姆登号轻型巡洋舰的绘制

1 用较直的线条大致勾画出埃姆登号轻型巡洋舰的外轮廓，确定战舰的大致外形。

埃姆登号轻型巡洋舰特点分析

埃姆登号轻型巡洋舰配备了 10 门主炮，是一艘采用往复式蒸汽机的巡洋舰。埃姆登号轻型巡洋舰装备了 12 台以煤炭作为燃料的锅炉。舰身庞大且长，绘制舰身的长线条时可以用尺子来辅助。

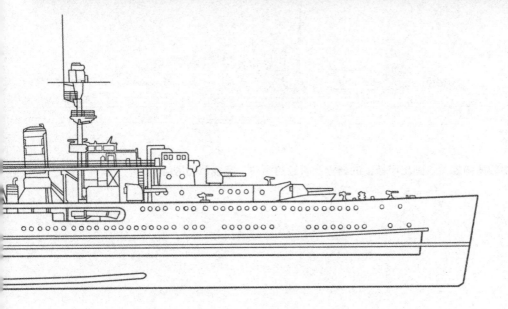

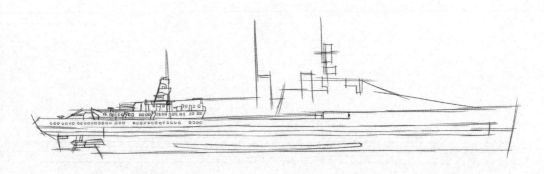

在外轮廓的基础上画出舰身的结构线条，接着画出螺旋桨的轮廓线、舰尾端船舱的窗户及甲板上部分器械的大致外形。

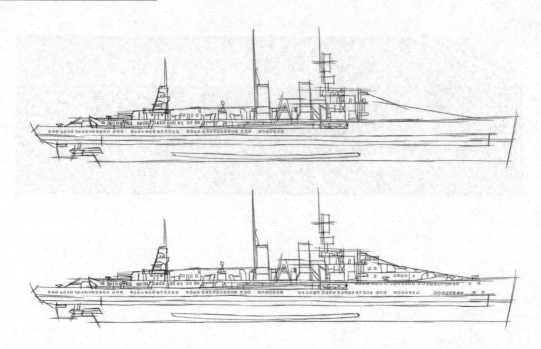

由舰尾向舰首，画出甲板上的结构及船舱的窗户，完成草图的绘制。

用橡皮把草图颜色擦得浅些，为定稿的绘制做准备。从舰身开始画，先画出舰身外形及纹路。外轮廓线要画得粗些，以体现厚重感；内部结构线要画得细些。

完善甲板上各部分的结构，从舰尾到舰首，依次画出舰炮、船舱、桅杆及其他器械、结构。
注意甲板上的三根桅杆分布高低错落。

用橡皮擦掉多余的辅助线条，完成战舰的绘制。

3.2 甘古特级战列舰

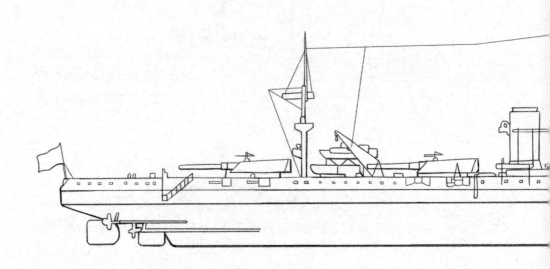

甘古特级战列舰的绘制

1 用较直的线条大致勾画出甘古特级战列舰的外轮廓,确定战舰的大致外形。接着从舰尾开始,较为细致地画出各部分的结构。

甘古特级战列舰特点分析

　　这艘战列舰总长 181.2 米，其中 4 座三联主炮塔都布置在舰体的纵向中心线上。它装备了口径为 305 毫米的主炮，这些主炮布置在舷侧，可以同时发射，其火力超过了同时期任何一艘战列舰，这使这艘战列舰具有强大的战斗力。在绘制这艘战列舰时，我们主要需要准确把握甲板上各个器械的位置，对细节的把握尤其重要。

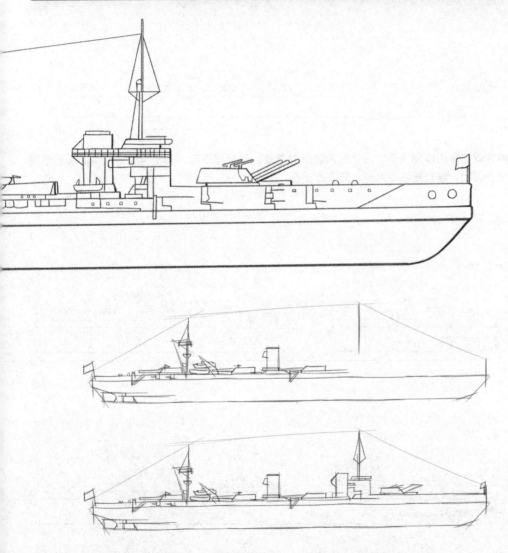

进一步向舰首画出战舰各部分的大致结构，注意器械的位置要绘制准确。

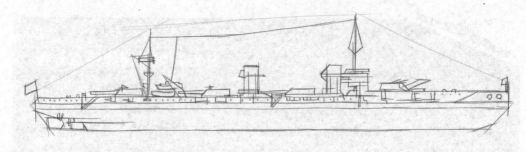

▤ 整体添加细节，完成草图的绘制。

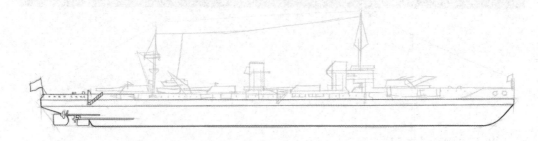

▤ 用橡皮把草图擦得浅些，为之后的绘制做准备。从舰尾画起，画出舰身。舰身的长直线用尺子画出，线条要画得粗些，要有厚重感。

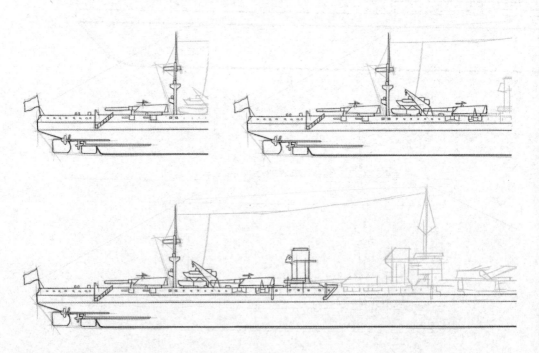

▤ 画出甲板上的船舱、桅杆、烟囱等结构的外形。

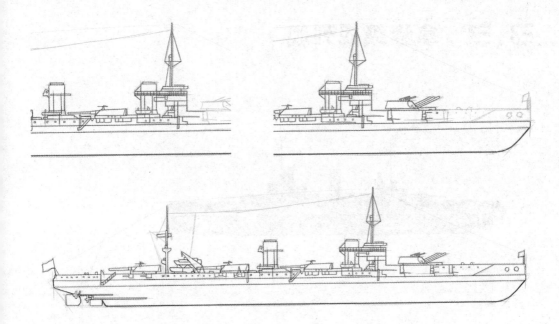

▷ 绘制战舰其余部分的结构。

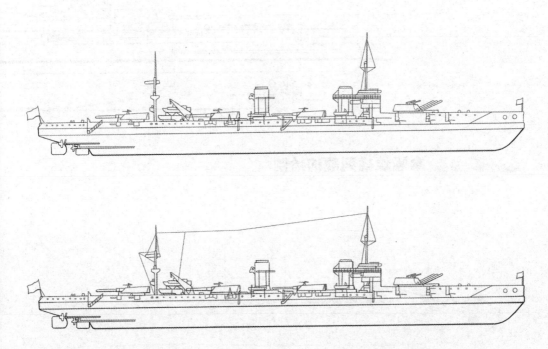

▷ 用橡皮擦掉多余的辅助线条，使画面更加整洁。调整画面，将战舰细节补充完整，绘制
 完成。

3.3 拿骚级战列舰

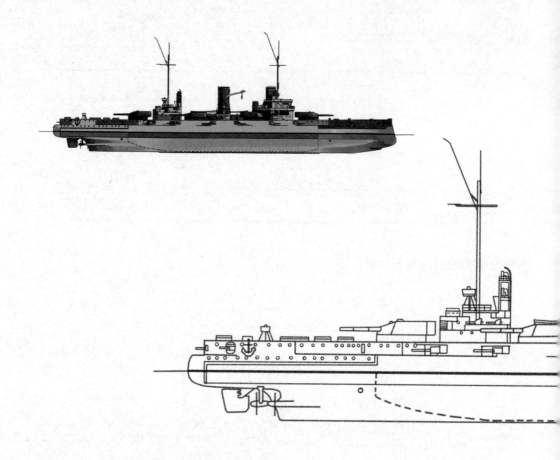

拿骚级战列舰的绘制

1 用切线大致勾画出拿骚级战列舰的外轮廓，确定其大致外形。

拿骚级战列舰特点分析

　　拿骚级战列舰采用六角形配置，于前、后端和两舷侧各设有6座主炮塔，总共装备了12门主炮、12门副炮。该舰注重装甲防护，具备较强的抗损性能，但续航性能不强。在绘制时要特别注意突出其流线型的外形特征。

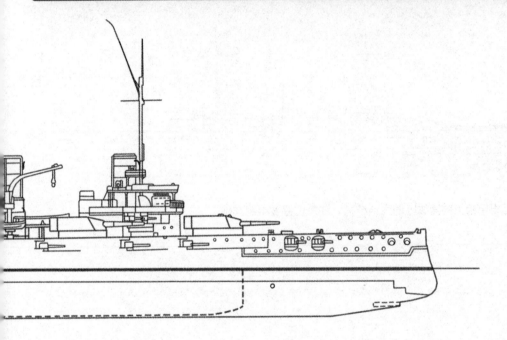

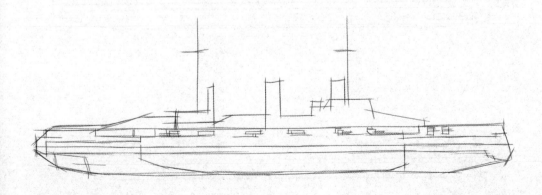

◢ 画出舰身内部的大致结构。

3 画出甲板上的器械等的大致结构，注意位置要绘制准确。

4 用橡皮把草图颜色擦得浅些，为之后的绘制做准备。先画出舰身外轮廓，再画出舰身上的
细节。

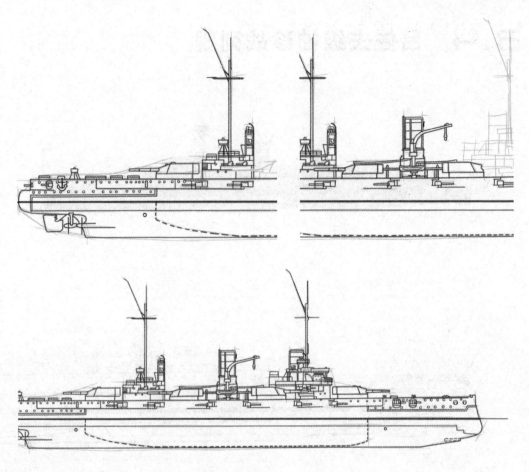

🔲 画出甲板上的船舱、桅杆、烟囱等的结构。

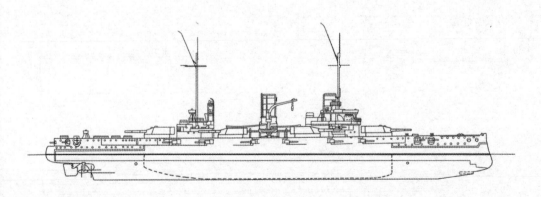

🔲 用橡皮擦掉多余的辅助线条，使画面更加整洁，完成线稿的绘制。

3.4 吕佐夫级袖珍战列舰

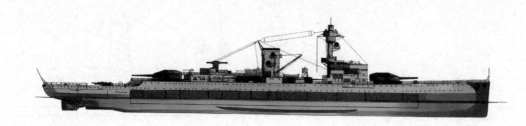

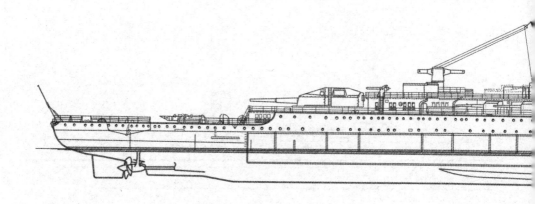

吕佐夫级袖珍战列舰的绘制

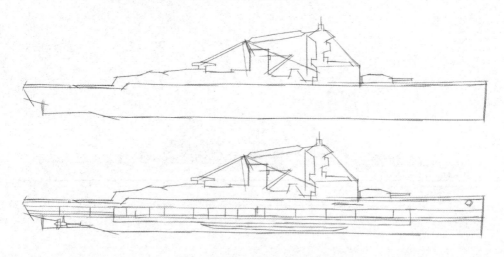

1 用切线大致画出战舰的外轮廓，接着画出舰身内部的大致结构。

吕佐夫级袖珍战列舰特点分析

　　吕佐夫级袖珍战列舰为高干舷平甲板型舰型，其装甲能够抵御重型巡洋舰的口径为 203 毫米的炮弹的攻击。该战列舰内部设置了较多隔舱，以最大限度地减少战斗损伤。它的防护能力和战斗力都相当强大。它的甲板上配备了众多器械，绘制时需要耐心，并要注重对细节的刻画。

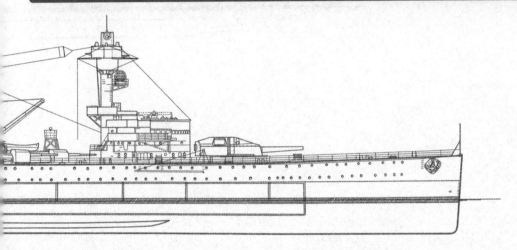

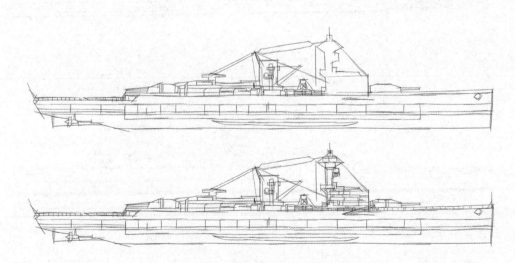

画出甲板上的器械等的大致结构，注意位置要绘制准确。

用橡皮把草图颜色擦得浅些，为之后的绘制做准备。画出舰身的外轮廓，再画出舰身上的细节。

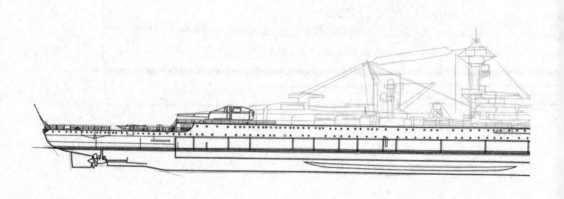

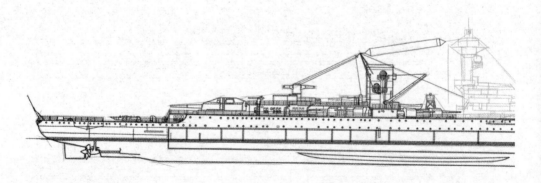

画出甲板上后半部分的器械和烟囱等的结构，注意准确表现线条之间的连接关系。

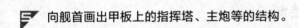

向舰首画出甲板上的指挥塔、主炮等的结构。

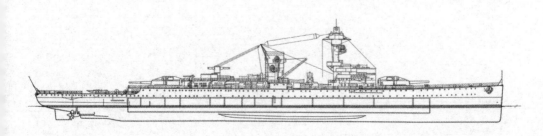

用橡皮擦掉多余的辅助线条，完成线稿的绘制。

3.5 凯撒号战列舰

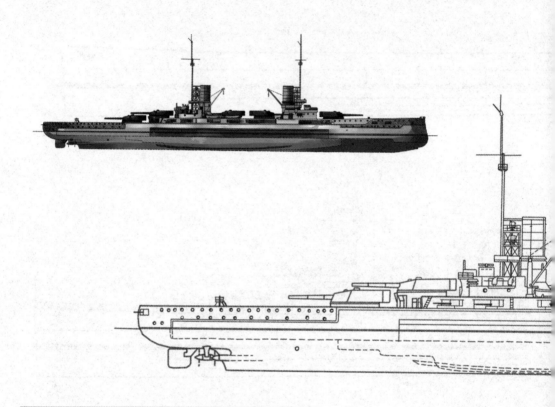

凯撒号战列舰的绘制

1 用较直的线条大致勾画出凯撒号战列舰的外轮廓，确定战舰的大致外形。

凯撒号战列舰特点分析

凯撒号战列舰的防护能力较强，相比过去的战列舰，其武器和动力系统有一定优化，重量较小。在绘制时，细节的刻画是不可或缺的，同时使用尺子可以辅助绘制舰身上的虚线。

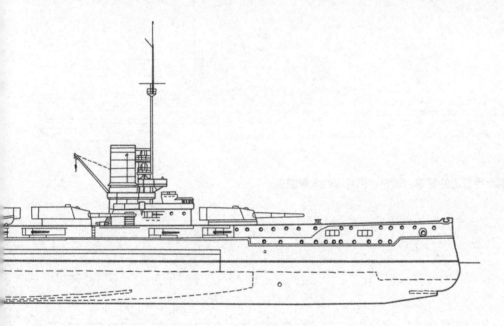

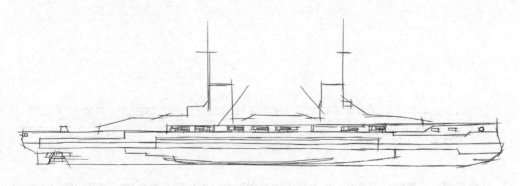

2 画出舰身内部的大致结构，各副炮的位置要绘制准确。

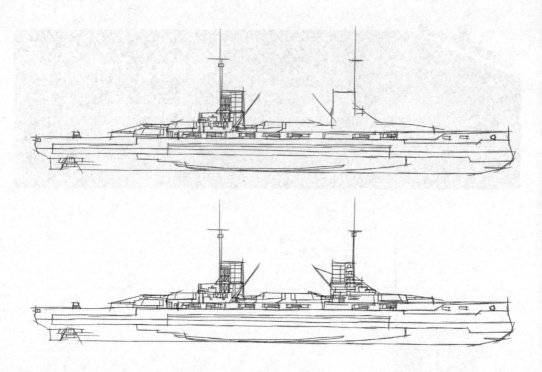

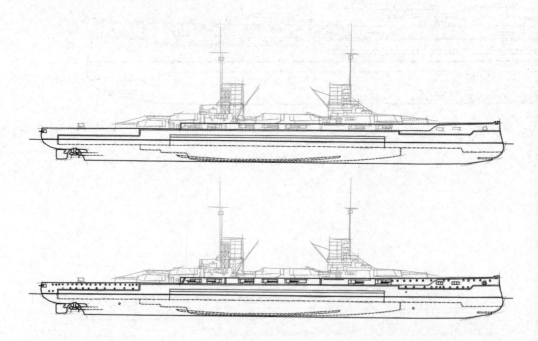

画出甲板上的器械、烟囱、桅杆等的大致结构。

用橡皮把草图颜色擦得浅些，为之后的绘制做准备。画出舰身外轮廓，再画出舰身上的窗户、副炮等细节。

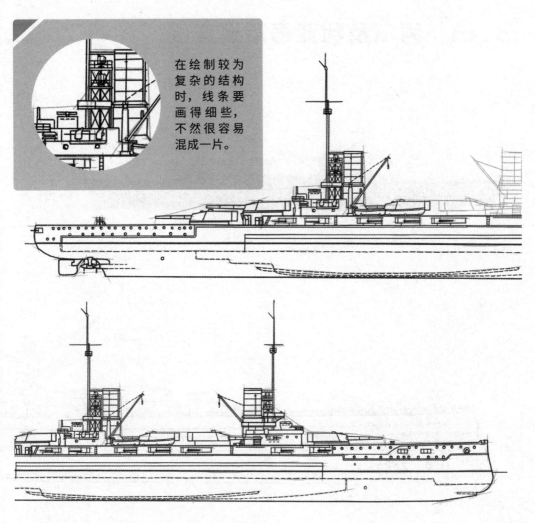

在绘制较为复杂的结构时，线条要画得细些，不然很容易混成一片。

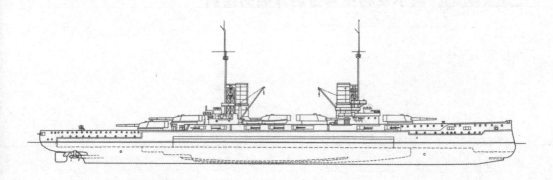

画出甲板上的船舱、桅杆、炮塔等的结构。

用橡皮擦掉多余的辅助线条，完成线稿的绘制。

3.6 阿尔及利亚号重巡洋舰

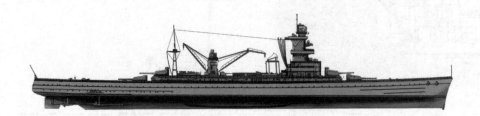

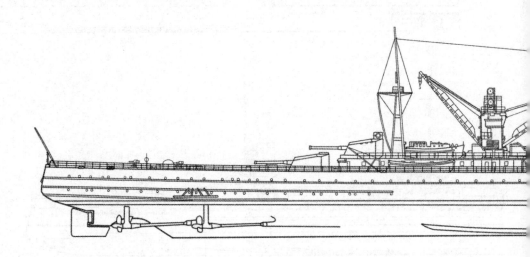

阿尔及利亚号重巡洋舰的绘制

1 用简单的切线大致画出阿尔及利亚号重巡洋舰的外轮廓。

阿尔及利亚号重巡洋舰特点分析

阿尔及利亚号重巡洋舰采用高防御力设计，特别是其 80 毫米的装甲甲板。动力系统的缩小导致烟囱减少至一支，位于甲板的中央。短小的烟囱与高大的上层建筑形成鲜明对比。甲板上设有围栏，绘制时需注意准确表现围栏与其他结构的前后关系。

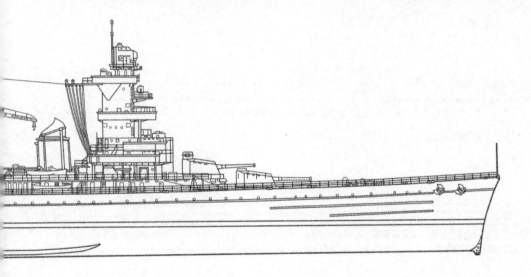

 画出舰身内部的大致结构。

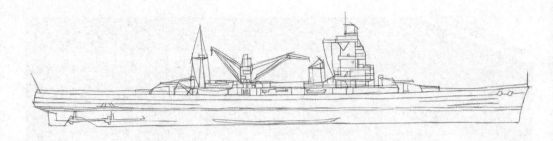

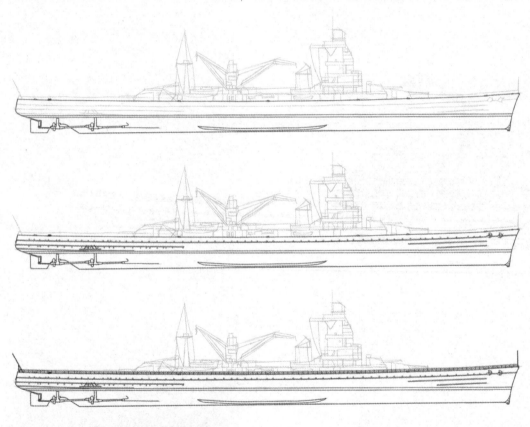

画出甲板上各部分的大致结构，围栏在线稿部分画出。

画围栏的线条要细些。

用橡皮把草图颜色擦得浅些，为之后的绘制做准备。先画出舰身的外轮廓和内部结构，再画出围栏。

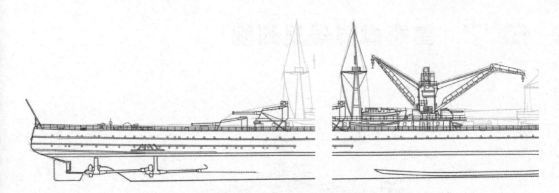

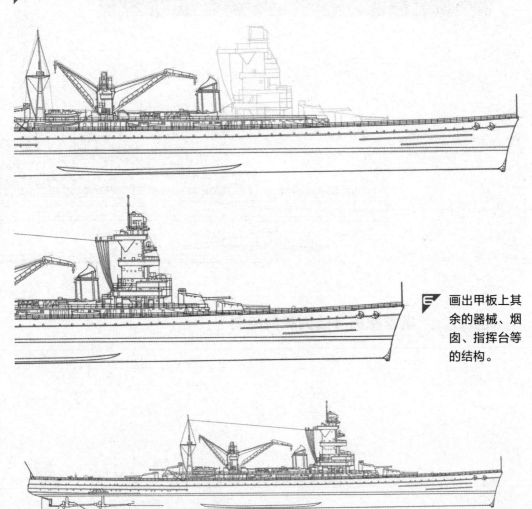

5 画出甲板上的部分器械、桅杆等的结构。

6 画出甲板上其余的器械、烟囱、指挥台等的结构。

7 用橡皮擦掉多余的辅助线条，使画面更加整洁，完成线稿的绘制。

3.7 皇家橡树号战列舰

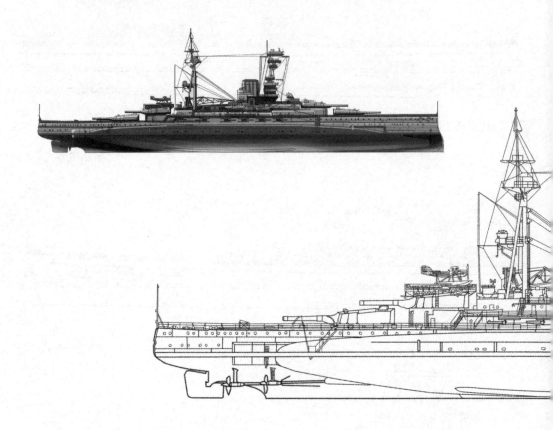

皇家橡树号战列舰的绘制

1 用直线和曲线大致画出皇家橡树号战列舰的外轮廓。

皇家橡树号战列舰特点分析

皇家橡树号战列舰是君王级（R 级）战列舰中的一艘，它以出色的武器装备而著称，除此之外，基本上没有值得称道之处了。皇家橡树号战列舰的甲板上装备了众多器械，因此在绘制时需要着重刻画其细节，确保准确表现其结构。

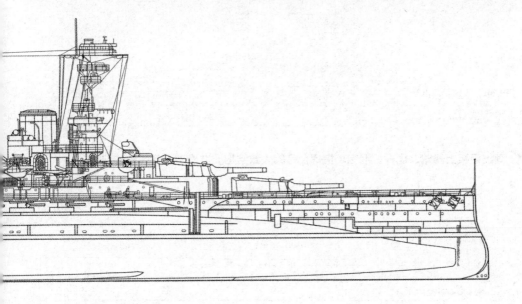

2 画出舰身内部的大致结构。

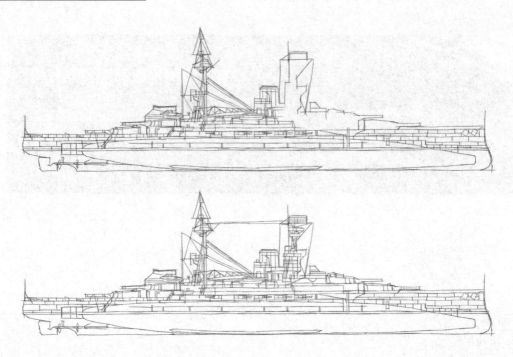

画出甲板上器械、桅杆、烟囱、指挥台等的大致结构，准确表现各部分的位置。

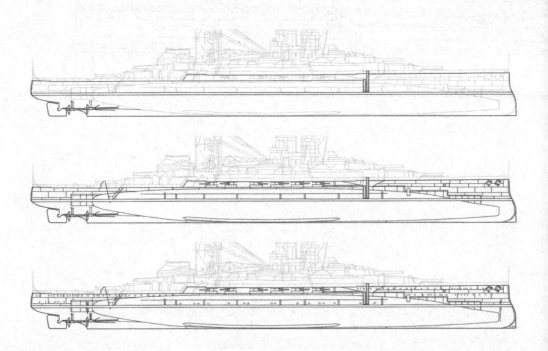

用橡皮把草图颜色擦得浅些，为之后的绘制做准备。先画出舰身的外轮廓，再完善舰身上的副炮、窗户等细节。

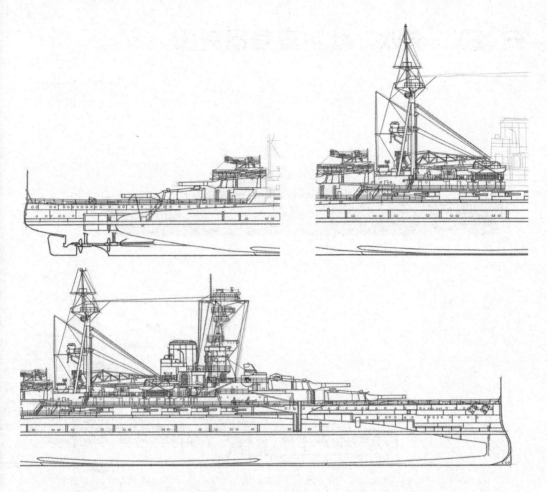

⑤ 画出甲板上的器械、主炮、桅杆、烟囱、指挥台等。画桅杆和指挥台之间的线条时，要注意准确表现线条之间的连接关系。

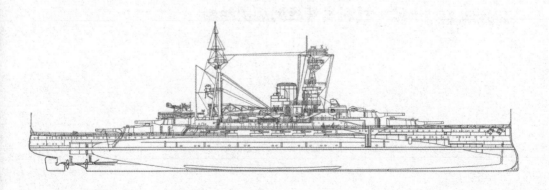

⑥ 用橡皮擦掉多余的辅助线条，完成线稿的绘制。

3.8 卡欧·杜利奥号战列舰

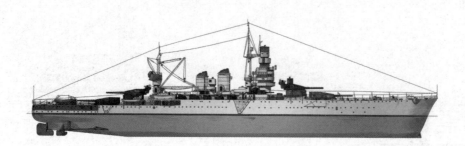

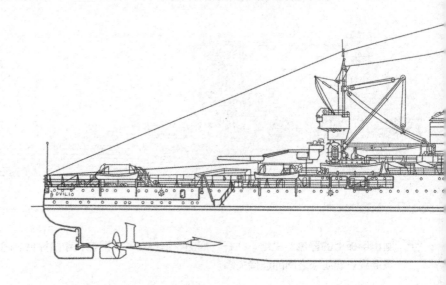

卡欧·杜利奥号战列舰的绘制

1 用切线大致勾勒出战舰的外轮廓。

卡欧·杜利奥号战列舰特点分析

卡欧·杜利奥号战列舰是加富尔级战列舰的改进型。在设计上，卡欧·杜利奥号战列舰主要缩短了战舰的前端，将中部主炮塔降低一层，以提升舰体的稳定性。副炮得到了加强，改用口径为 152 毫米的火炮，并安装在舰体的两舷上。绘制该战列舰时需要刻画众多细节，准确把握线条的粗细，同时也要准确表现各器械之间的前后穿插关系。

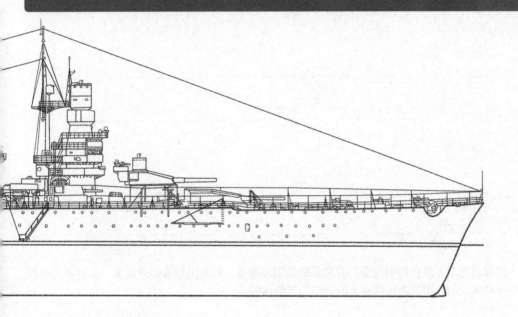

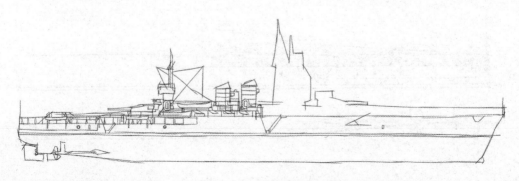

画出舰身内部的大致结构和甲板上后半部分的器械、桅杆、烟囱等的大致结构。

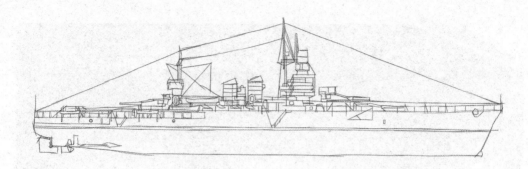

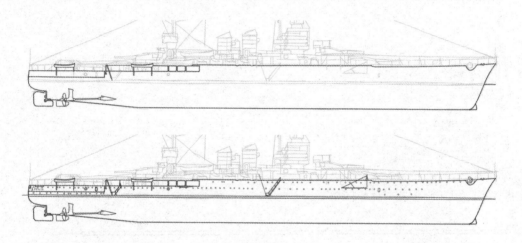

画出甲板上其余部分的大致结构。

用橡皮把草图颜色擦得浅些，为之后的绘制做准备。先画出舰身的外轮廓，长直线可用尺子辅助绘制，接着画出舰身上的窗户和梯架等细节。

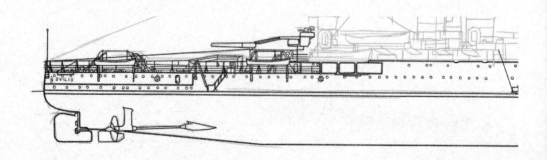

画出甲板上舰尾旗杆和部分器械的结构。

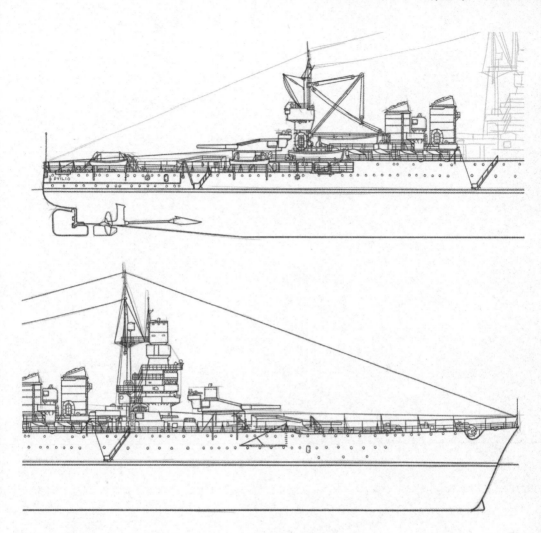

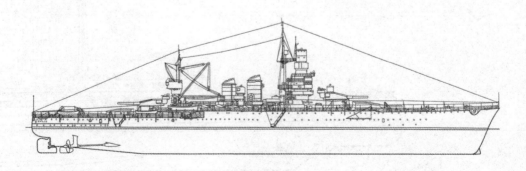

> 画出甲板上的其余器械，以及桅杆、烟囱、指挥台等的结构。

> 用橡皮擦掉多余的辅助线条，完成线稿的绘制。

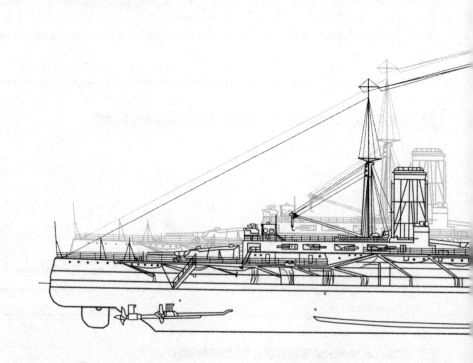

CHAPTER 4

第4章

大型战舰

4.1 阿拉巴马号战列舰

阿拉巴马号战列舰的绘制

1 用简单的直线大致画出战舰的外轮廓，再画出舰身内部的大致结构。

阿拉巴马号战列舰特点分析

　　阿拉巴马号战列舰的长度为 207.3 米，配备了三联主炮、副炮、四联炮和防空火炮等武器系统。与其他战列舰相比，阿拉巴马号战列舰的舰身较短，只有一个烟囱，并采用了全新的装甲和水下防护系统。阿拉巴马号战列舰的器械等主要集中在中间部分，绘制时需要注意准确表现各部分的前后穿插关系。

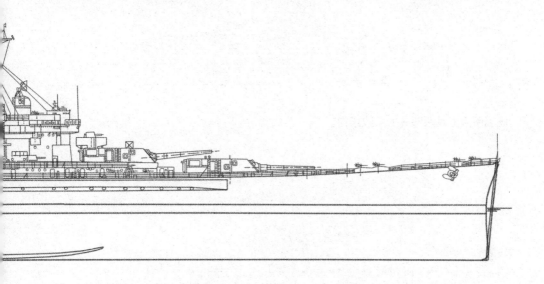

 画出甲板上的部分器械和桅杆的大致结构，确定它们的位置。

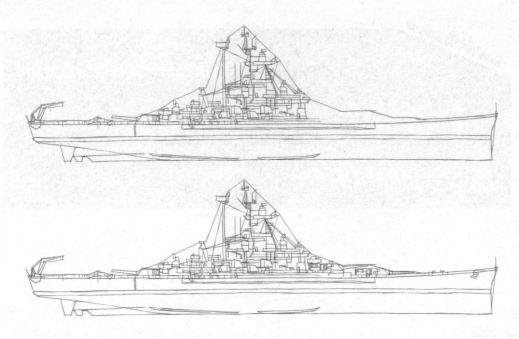

画出甲板上其余部分的大致结构。

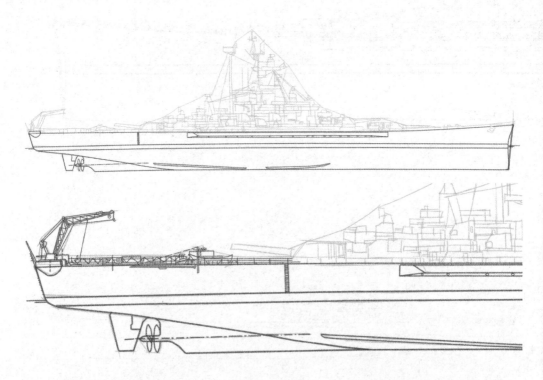

用橡皮把草图颜色擦得浅些，为之后的绘制做准备。先画出舰身，舰身的长线条可用尺子辅助绘制，接着画出甲板上的部分器械等的结构。

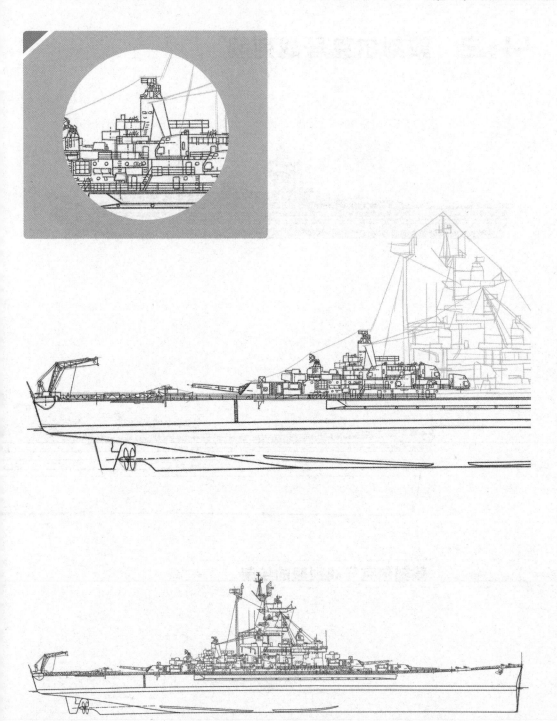

5️⃣ 画出桅杆、指挥台、其余器械等的结构。再将甲板上的细节补充完整，用橡皮擦掉多余的
辅助线条，完成线稿的绘制。

4.2 敦刻尔克号战列舰

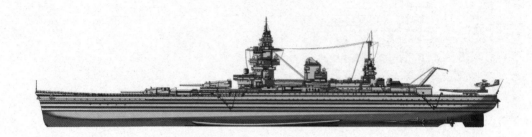

🚢 **敦刻尔克号战列舰的绘制**

1 用切线大致画出敦刻尔克号战列舰的外轮廓，主要分为舰身和舰上结构两部分。

敦刻尔克号战列舰特点分析

敦刻尔克号战列舰的两座主炮塔全部布置在前桅之前，每座主炮塔由两对主炮组成，形成四联装配置，这样设计减少了重装甲防护区域。舷侧装甲倾斜布置，这使该战列舰具备出色的水下防护能力。敦刻尔克号战列舰的结构复杂且高低错落，绘制时需要清晰表现各部分之间的前后穿插关系。

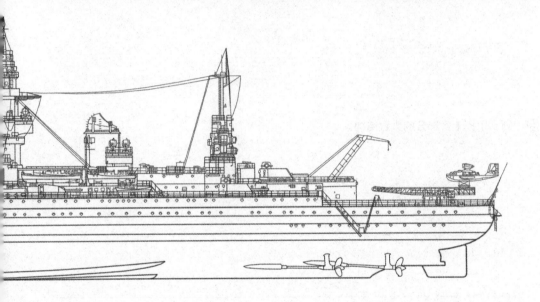

▶ 画出舰身内部的大致结构。

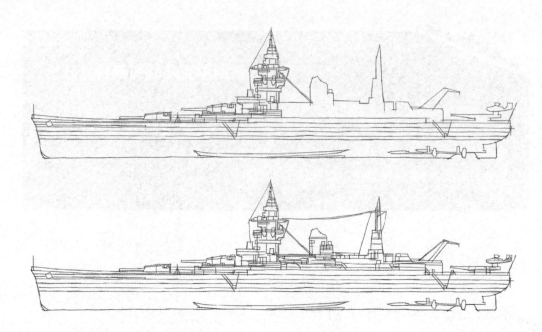

▤ 画出甲板上各部分的大致结构。

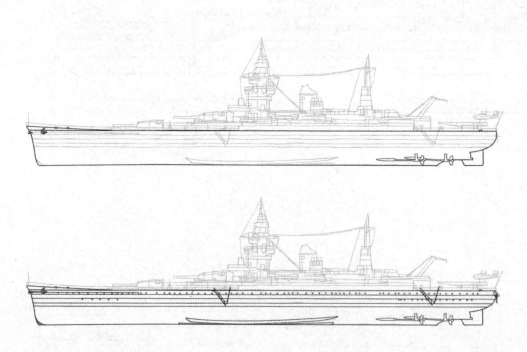

◤ 用橡皮把草图颜色擦得浅些，为之后的绘制做准备。画出舰身的外轮廓，再画出舰身的内部结构。

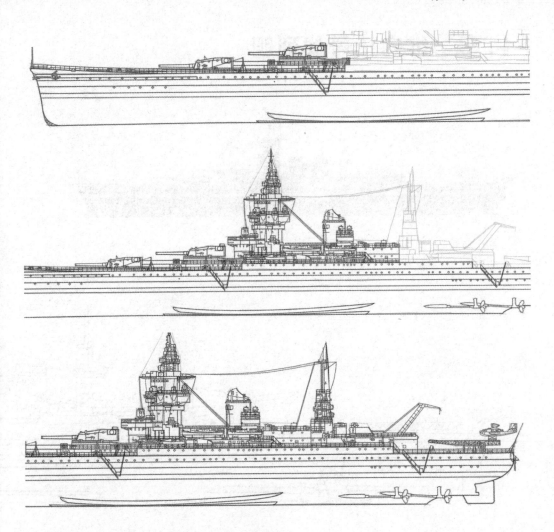

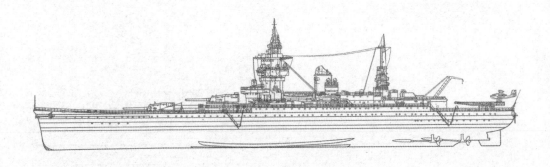

画出甲板上的器械、指挥台、桅杆等的结构。

用橡皮擦掉多余的辅助线，完成敦刻尔克号战列舰线稿的绘制。

4.3 维内托号战列舰

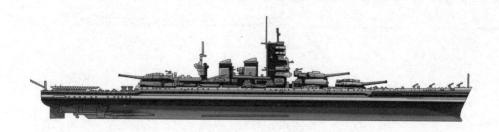

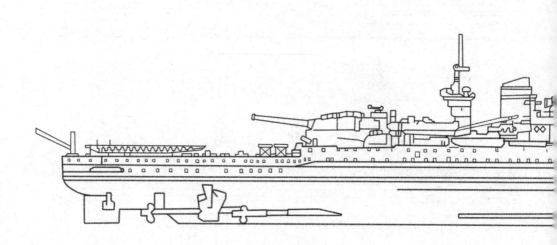

维内托号战列舰的绘制

1 用较直的线条大致勾画出维内托号战列舰的外轮廓，确定战舰的大致外形。

维内托号战列舰特点分析

维内托号战列舰具有较高的航速，最大航速可达 30 节（1 节 =1 海里 / 小时，1 海里 =1.852 千米）。该战列舰配备了强大的武器系统和舰载飞机，同时还具备水下防雷系统，能够抵御炸药的威胁。在绘制该战列舰时，应多使用直线描绘，同时需要把握好直线的粗细，外轮廓线应较粗，而内部结构线和复杂的器械的结构线应较细。

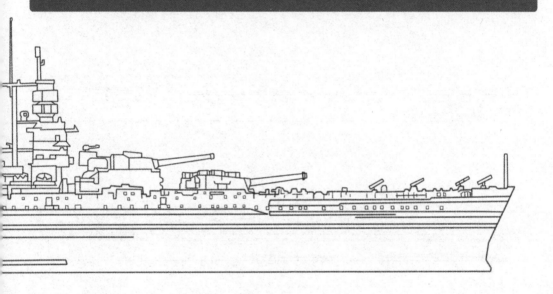

 画出舰身内部的大致结构。

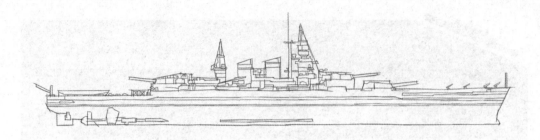

◤ 画出甲板上的各部分的大致结构，注意位置要绘制准确。

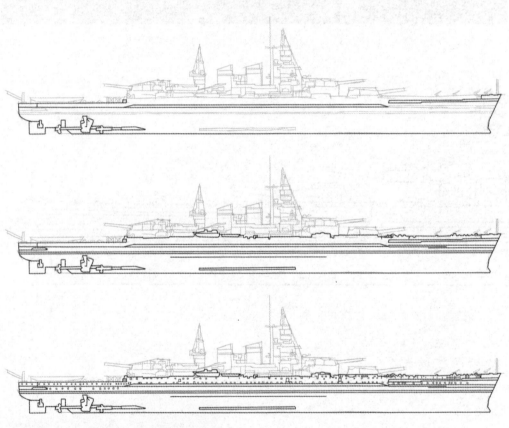

窗户很小，绘制
时要用细线条。

◤ 用橡皮把草图颜色擦得浅些，为以后的
绘制做准备。先画出舰身的外轮廓，接
着画出舰身的内部结构。

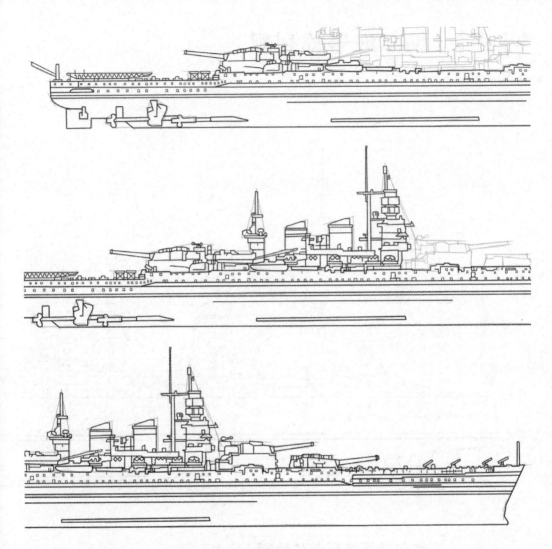

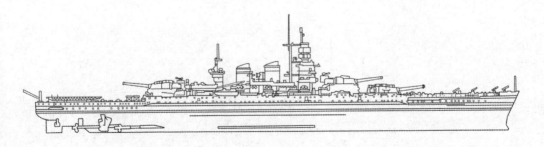

画出甲板上各部分的结构，绘制时要有耐心。

用橡皮擦掉多余的辅助线条，完成线稿的绘制。

4.4 纳尔逊号战列舰

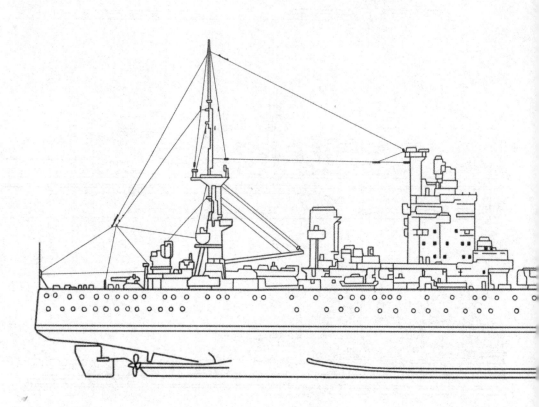

纳尔逊号战列舰的绘制

1 用切线勾勒出纳尔逊号战列舰的大致外轮廓。

纳尔逊号战列舰特点分析

纳尔逊号战列舰采用了平甲板船型，这提升了装甲的防护性能。纳尔逊号战列舰还采用了倾斜布置的水线装甲带，这使其成为当时舷侧水线装甲最厚的战舰。此外，纳尔逊号战列舰还对水平防护装甲进行了强化，并增加了水密隔舱等间接防御设施。在绘制该战列舰时，需要特别注意各部件之间的穿插和连接关系，以确保绘制准确。

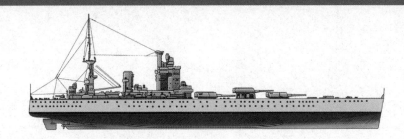

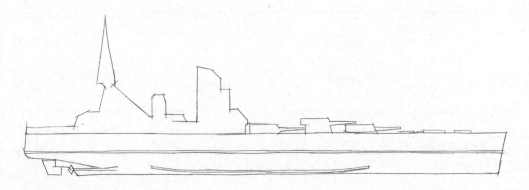

2　画出舰身内部的大致结构。

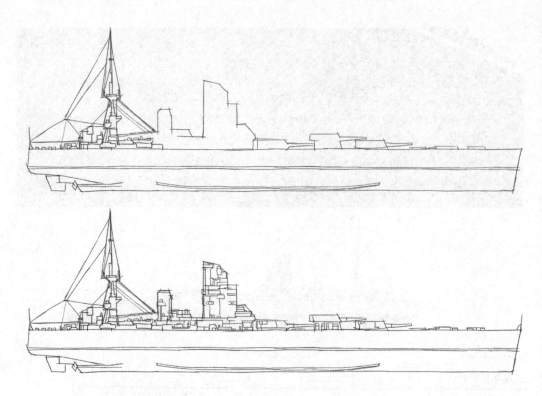

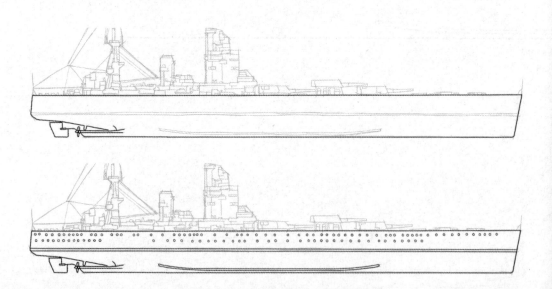

画出甲板上各部分的大致结构。

用橡皮把草图颜色擦得浅些，为之后的绘制做准备。先画出舰身的外轮廓，再绘制舰身的
内部结构。

▱　画出甲板上的桅杆、器械、指挥台等的结构。画出连接线条，注意准确表现各部分间的连接关系。再将甲板上的细节补充完整。

▱　用橡皮擦掉多余的辅助线，使画面更加整洁，完成线稿的绘制。

4.5 狮号战列巡洋舰

狮号战列巡洋舰的绘制

1 用切线画出狮号战列巡洋舰的大致外轮廓。

狮号战列巡洋舰特点分析

　　狮号战列巡洋舰为了进一步提高速度，安装了更多锅炉，这使舰体长度超过了200 米。狮号战列巡洋舰虽然在火炮威力和航行速度方面有着显著的提升，但由于过于追求速度而导致动力装置过重，从而限制了防护能力的提升。在绘制该战舰时，相互交叉的线条很容易混淆，因此需要特别注意画面的清晰度。

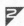 画出舰身内部的大致结构。

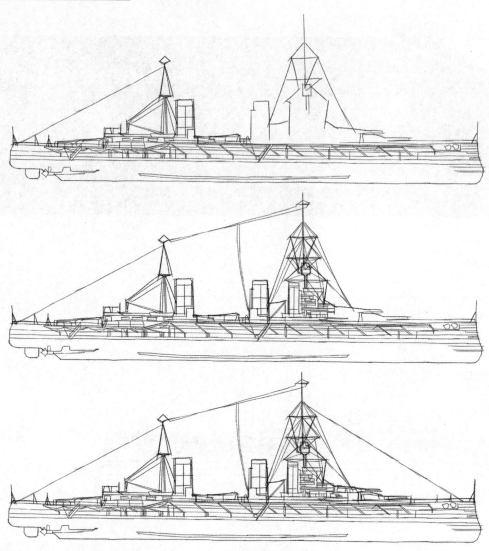

画出甲板上的各部分的大致结构，注意位置要绘制准确。

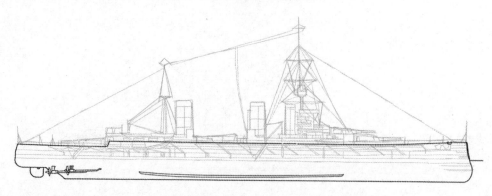

用橡皮擦浅草图颜色，为之后的绘制做准备。先画出舰身的外轮廓。

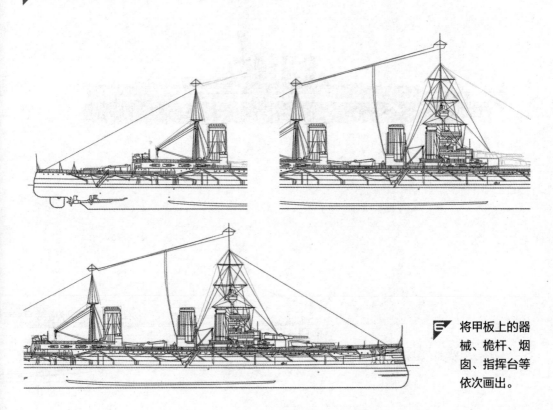

画出舰身内部的船舱、窗户等的结构。

将甲板上的器械、桅杆、烟囱、指挥台等依次画出。

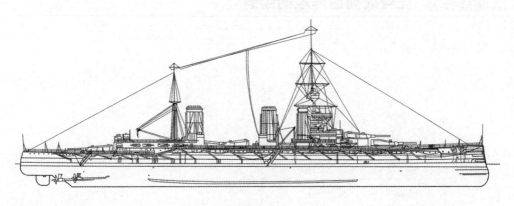

用橡皮擦掉多余的辅助线，完成线稿的绘制。

4.6　虎号战列巡洋舰

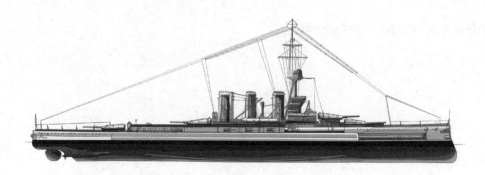

虎号战列巡洋舰的绘制

1 用较直的线条大致勾画出虎号战列巡洋舰的外轮廓，确定其大致外形。

虎号战列巡洋舰特点分析

　　虎号战列巡洋舰是一艘以煤作为主要燃料的大型战舰。通过引入先进的锅炉技术并对动力装置进行改进，该战舰的输出功率得到了显著提高。在排水量增加的同时，该战舰的防护性能也得到加强，特别是水平装甲板得到了改进。在绘制该战舰时，要特别注意各部分之间的穿插关系和对细节的刻画，这对于准确表现其特点至关重要。

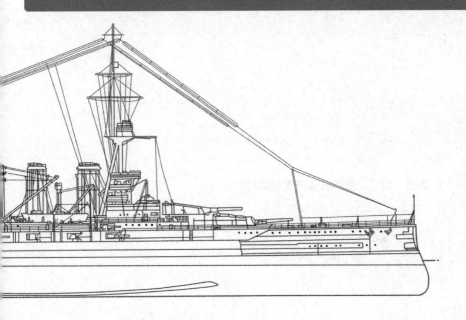

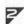 画出舰身内部的大致结构。

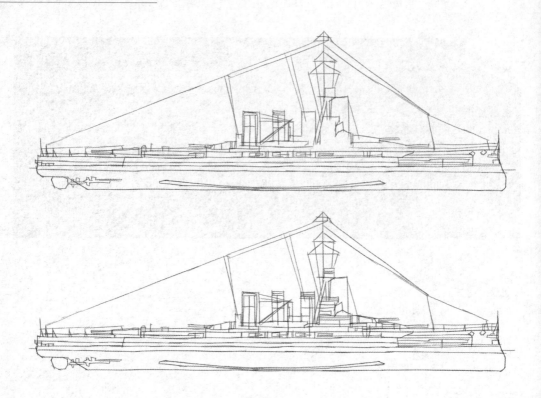

画出甲板上的器械、桅杆、指挥台等的大致结构。

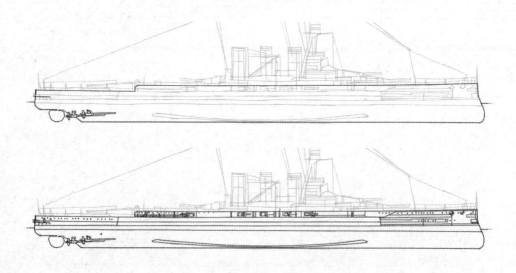

用橡皮擦浅草图颜色，为之后的绘制做好准备。先画出舰身的外轮廓，接着画出舰身的内部结构，如副炮、窗户、船舱等。

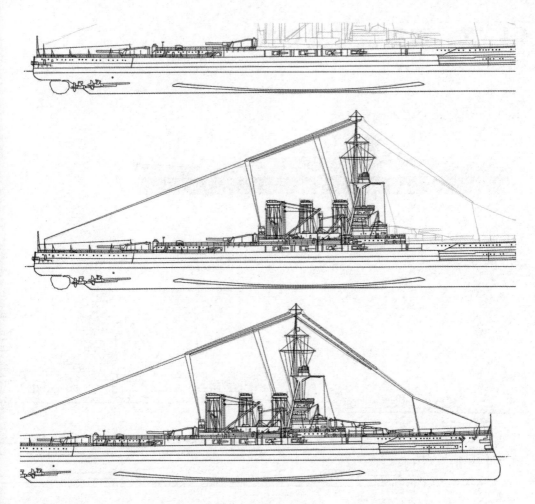

画出甲板上各部分的结构及各部分之间的连接线条。

用橡皮擦掉多余的辅助线条，完成线稿的绘制。

4.7 黎塞留号战列舰

黎塞留号战列舰的绘制

1 用切线大致画出黎塞留号战列舰的外轮廓，将战舰分为舰身和舰上两部分。

黎塞留号战列舰特点分析

　　黎塞留号战列舰搭载了强大的新型主机，最高航速可达 32 节，且可以以 30 节的航速航行 60 个小时。该战舰配备了口径为 380 毫米的主炮，虽然重量较轻，但通过四联装方式安装了 8 门火炮，从而增加了攻击密度。在绘制时，需要特别注意各部分之间的穿插关系，准确刻画各部分的结构。

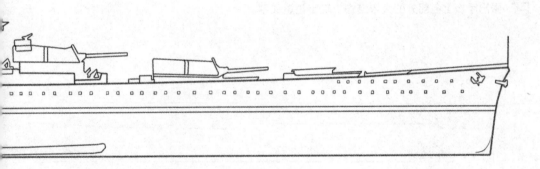

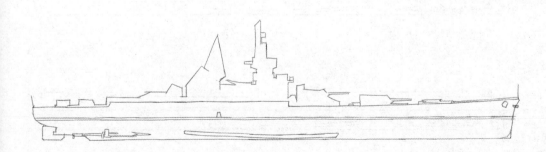

 画出舰身内部的大致结构。

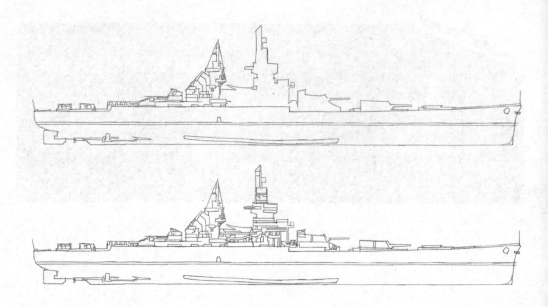

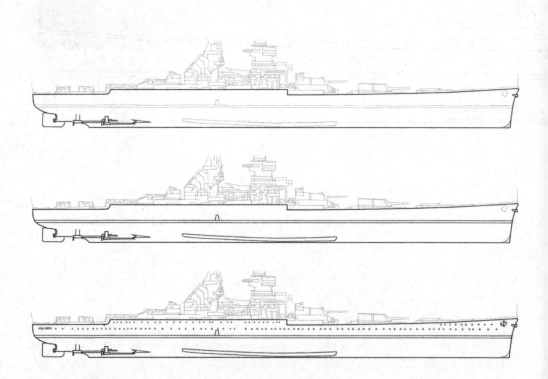

画出甲板上各部分的大致结构，确定位置关系。

用橡皮擦浅草图颜色，为之后的绘制做准备。先画出舰身的外轮廓，其中的长直线可用尺子辅助画出，接着画出舰身内部结构。

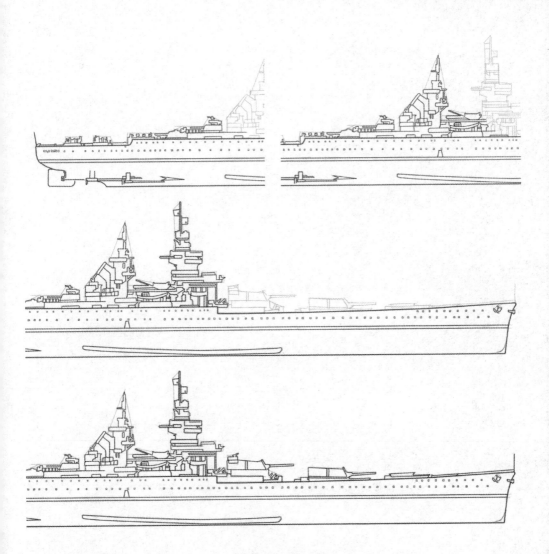

画出甲板上的各部分的结构，各部分的前后关系要准确。

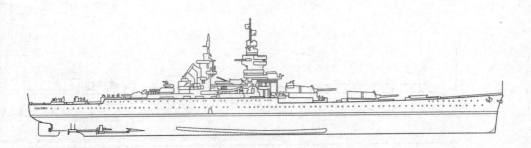

用橡皮擦掉多余的辅助线条，使画面更加整洁，完成线稿的绘制。

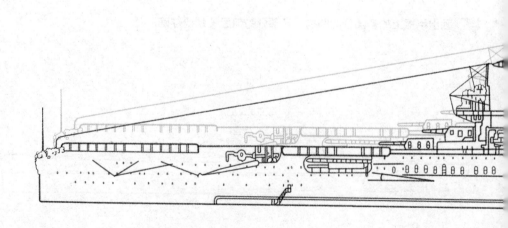

CHAPTER 5

第 5 章

巨型战舰

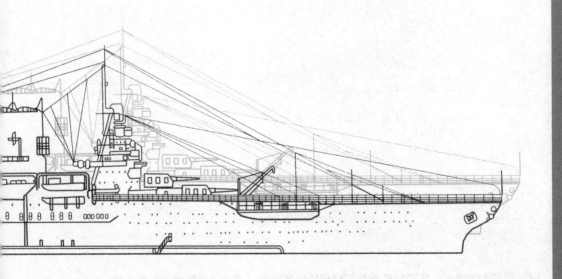

5.1 齐柏林伯爵号航空母舰

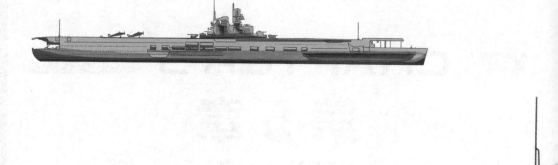

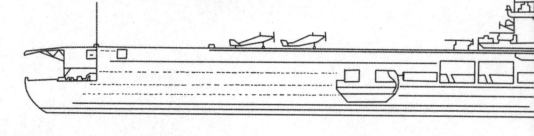

齐柏林伯爵号航空母舰的绘制

1 用切线大致画出齐柏林伯爵号航空母舰的外轮廓，接着画出舰身内部的大致结构。

齐柏林伯爵号航空母舰特点分析

齐柏林伯爵号航空母舰共配备了 12 架 ME-109T 战斗机和 30 架 JU87C 俯冲轰炸机（共 42 架）。该航空母舰的外形相对简单，绘制时需要准确把握线条的粗细。

補全舰身内部的大致结构，再画出甲板上各部分的大致结构，完成草图的绘制。

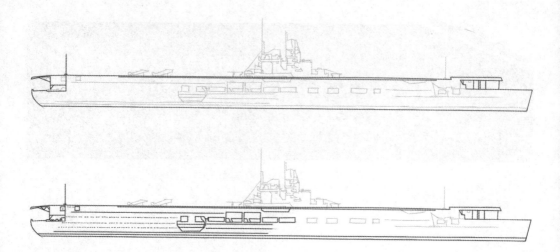

用橡皮把草图颜色擦得浅些。先画出舰身的外轮廓，再画出舰身后半部分内部结构。

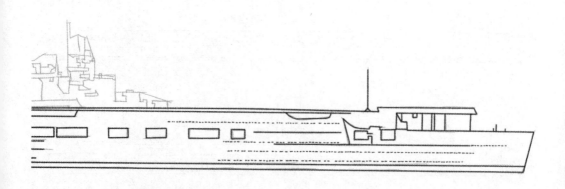

补全舰身前半部分的内部结构。

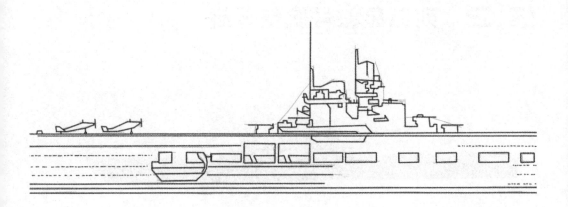

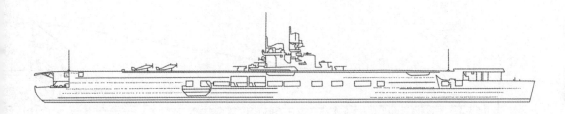

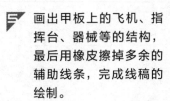 画出甲板上的飞机、指挥台、器械等的结构，最后用橡皮擦掉多余的辅助线条，完成线稿的绘制。

中间部分多用短线绘制，各部分之间的衔接要明确。

5.2 列克星敦号航空母舰

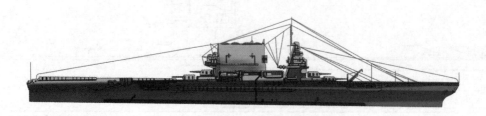

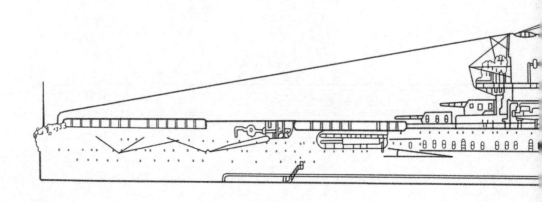

列克星敦号航空母舰的绘制

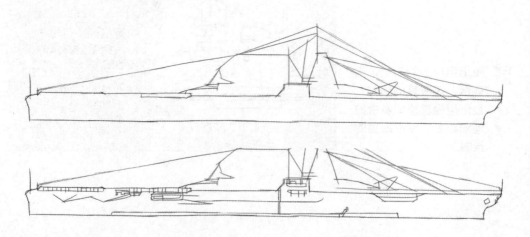

1 用切线大致画出列克星敦号航空母舰的外轮廓，接着画出舰身内部的大致结构。

列克星敦号航空母舰特点分析

列克星敦号航空母舰采用封闭式舰首和单层机库设计，配备两部升降机；全通式飞行甲板长 271 米，右舷设有岛式舰桥和巨大而扁平的烟囱。该航空母舰采用配备蒸汽轮机 – 电动机主机的电气推进动力系统，其防护装甲水平与巡洋舰相当。在绘制时，不要忽略舰身上的细节。

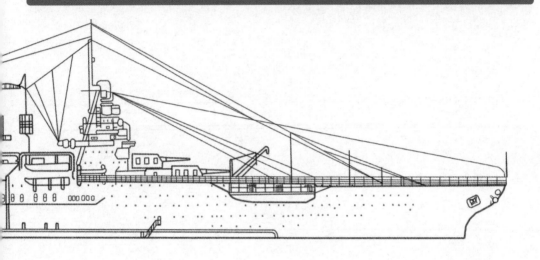

 画出甲板上各部分的大致结构，明确其位置。

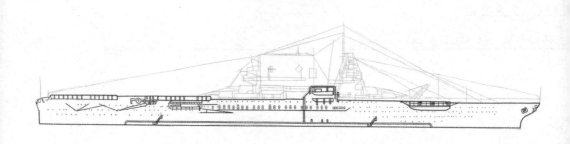

用橡皮把草图颜色擦得浅些。先画出舰身的外轮廓，接着画出舰身内部的结构，如窗户、器械等。

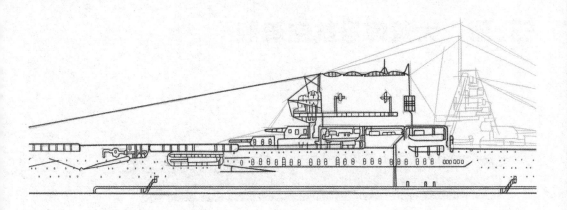

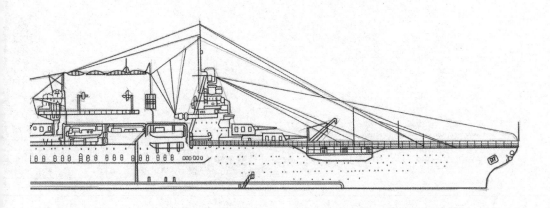

画出甲板上的器械、烟囱等的结构，画出各部分连接的线条。画出甲板上前半部分的指挥台、围栏等的结构，再将连接线条用尺子辅助画出。

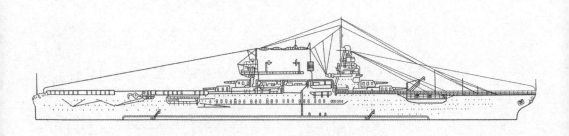

用橡皮擦掉多余的辅助线条，完成线稿的绘制。

5.3 大黄蜂号航空母舰

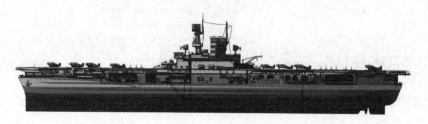

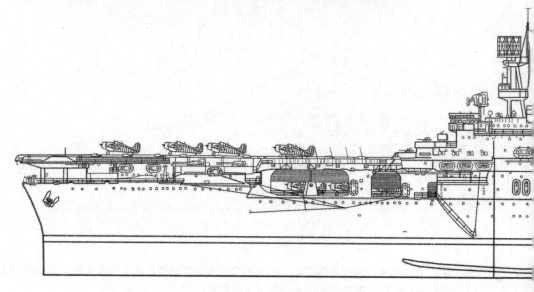

大黄蜂号航空母舰的绘制

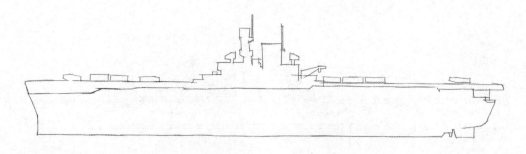

1 用切线大致画出大黄蜂号航空母舰的外轮廓，确定各部分的位置。

大黄蜂号航空母舰特点分析

　　大黄蜂号航空母舰是以约克城级方案为基础进行改良建造的。改良方面包括新的火控系统、重新设计的舰岛结构、更强大的柴油轮机、新型 SC 雷达、奥利冈 20毫米防空机炮，还延长了飞行甲板并加高了舰艏，这使该航空母舰的性能大幅提升。该航空母舰装备了众多飞机、器械，因此在绘制时要特别注重细节的刻画。

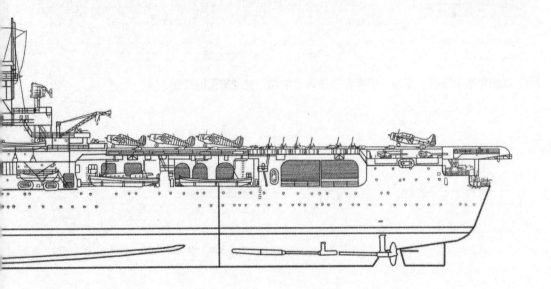

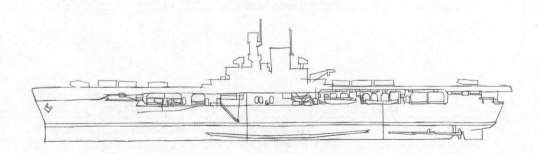

2 画出舰身内部的大致结构。

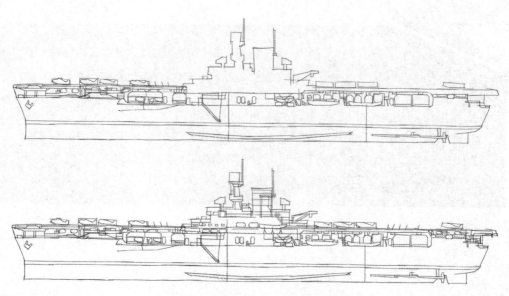

画出甲板上飞机、器械、指挥台等的大致结构，完成草图的绘制。

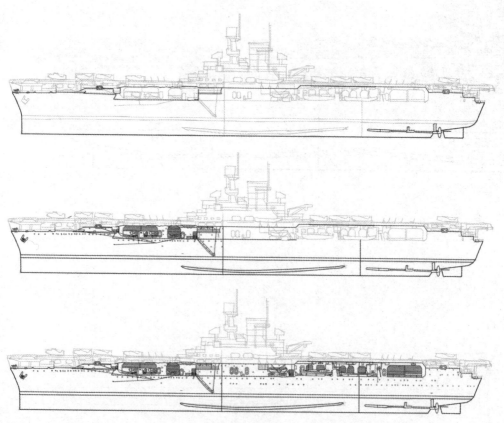

用橡皮把草图颜色擦得浅些，为之后的绘制做准备。先画出舰身的外轮廓，接着画出舰身的内部结构。

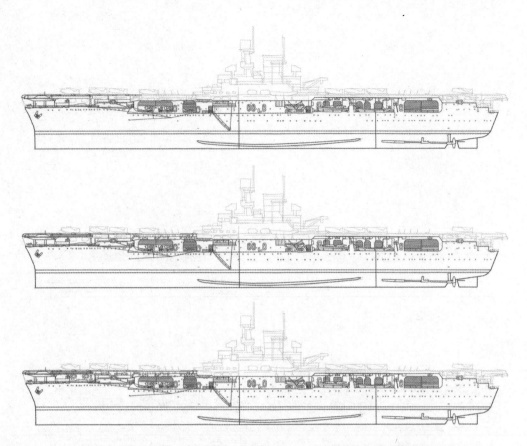

5 画出舰艇前半部分甲板的外形轮廓、内部结构线，以及副炮和救生圈等细节。

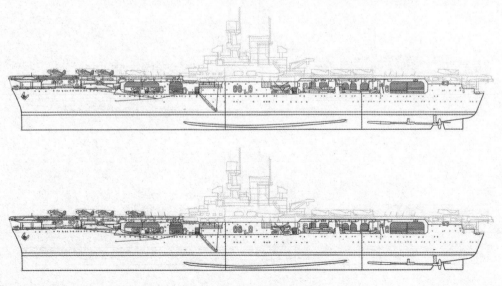

6 接着画出前端甲板上的飞机，并补充画好围栏的外形轮廓。

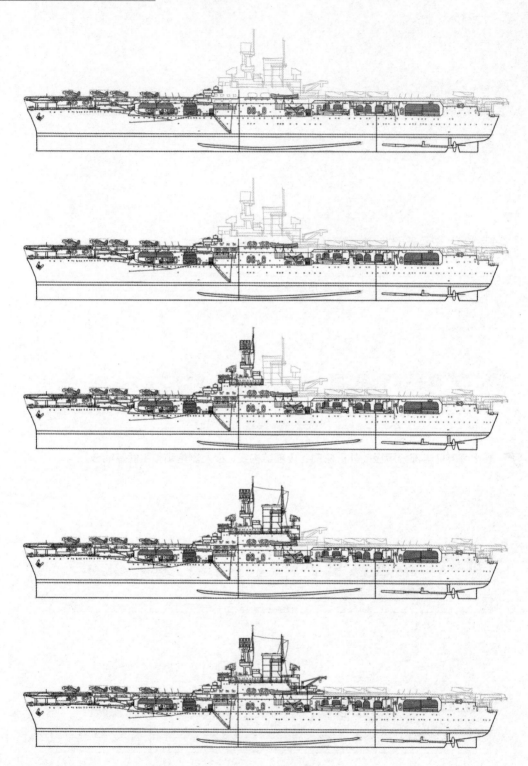

◢ 画出舰艇中间部分的器械、指挥台、桅杆、烟囱等的结构。

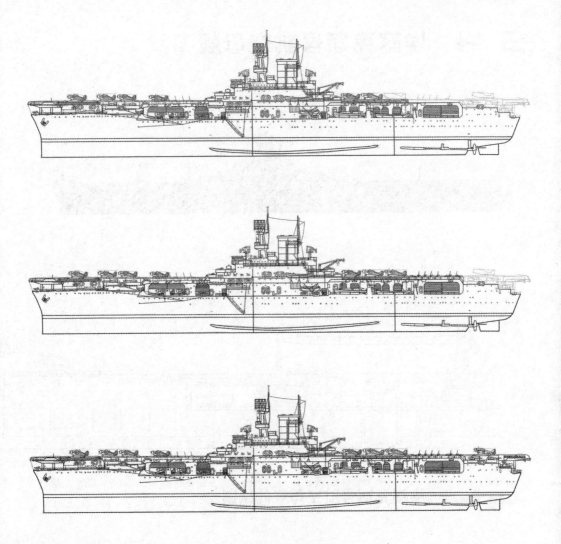

8　画出后半部分的甲板及甲板上的飞机、围栏、器械等。

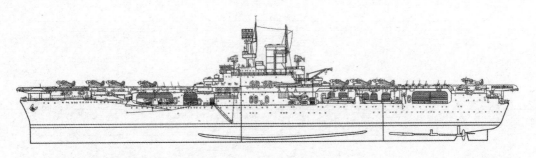

9　用橡皮擦掉多余的辅助线条，完成线稿的绘制。

5.4 埃塞克斯号航空母舰

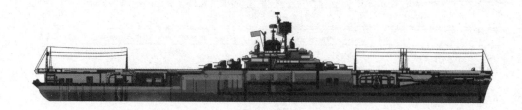

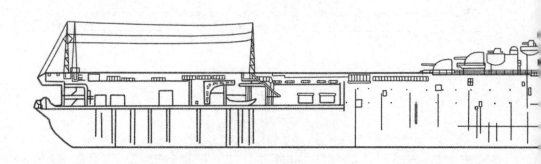

埃塞克斯号航空母舰的绘制

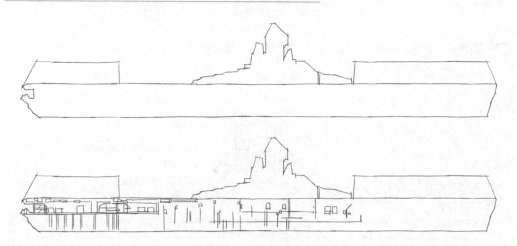

1 用切线大致画出埃塞克斯号航空母舰的外轮廓，接着大致画出舰身内部部分结构。

埃塞克斯号航空母舰特点分析

埃塞克斯号航空母舰的标准排水量为 27100 吨，它具有前文各类航空母舰的优点，并采用了约克城级的扩大改进设计。考虑到战舰在太平洋水域的活动需求，埃塞克斯号航空母舰的续航力得到了提升。绘制埃塞克斯号航空母舰时，需要将短线和长线结合应用，以更好地呈现其特点。

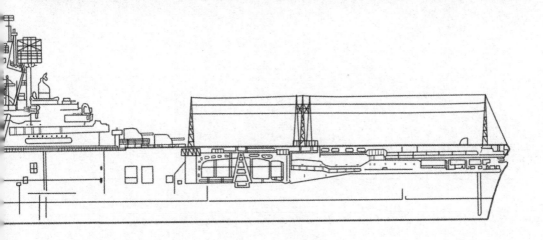

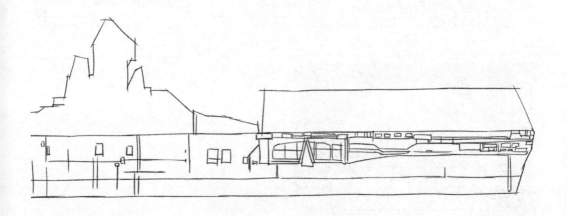

 画出舰身内部其余部分的大致结构。

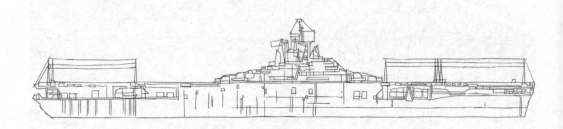

▶ 画出甲板上各部分的大致结构，完成草图的绘制。

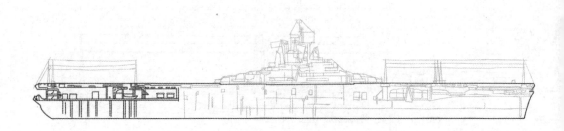

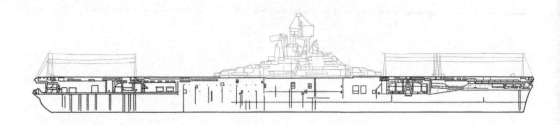

▶ 用橡皮把草图颜色擦得浅些，画出舰身的外轮廓和内部结构。

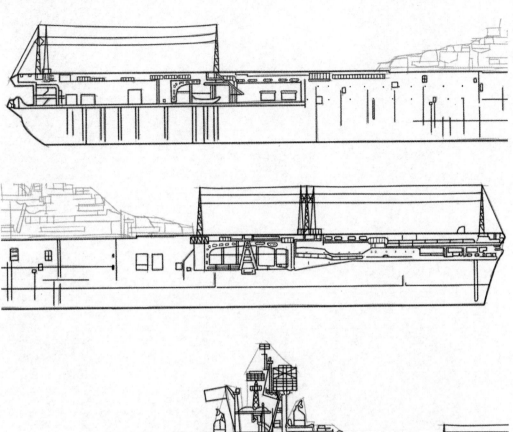

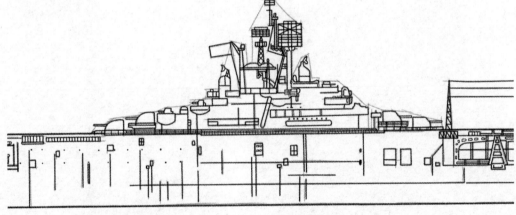

画出甲板上的部分器械的结构。画出甲板上的指挥塔等其他部分的结构。

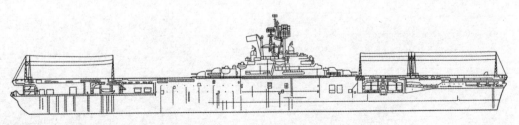

调整画面用橡皮擦掉多余的辅助线条，完成线稿的绘制。